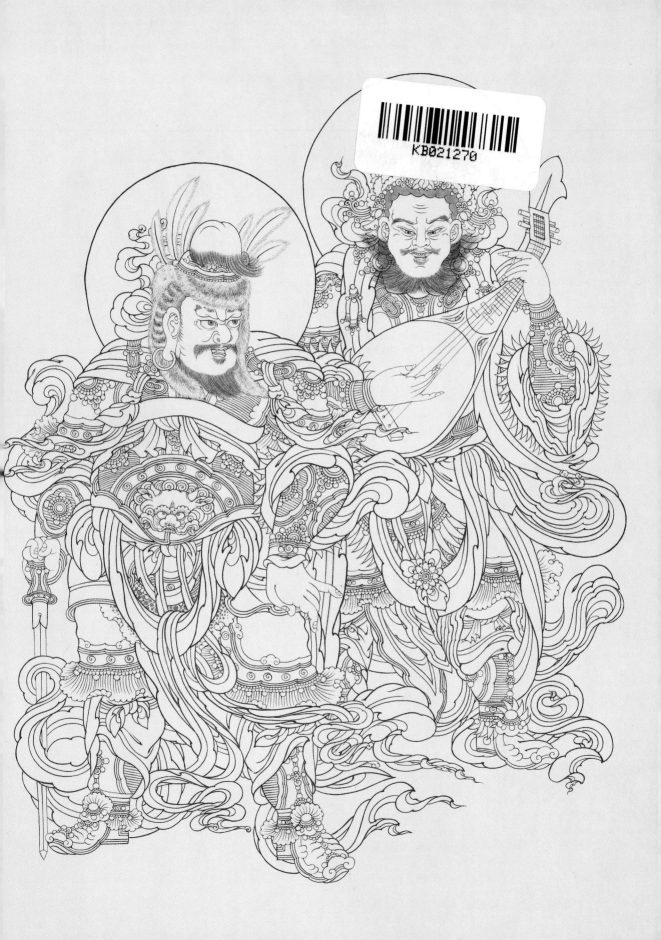

콩

비우고 붓다

이정영

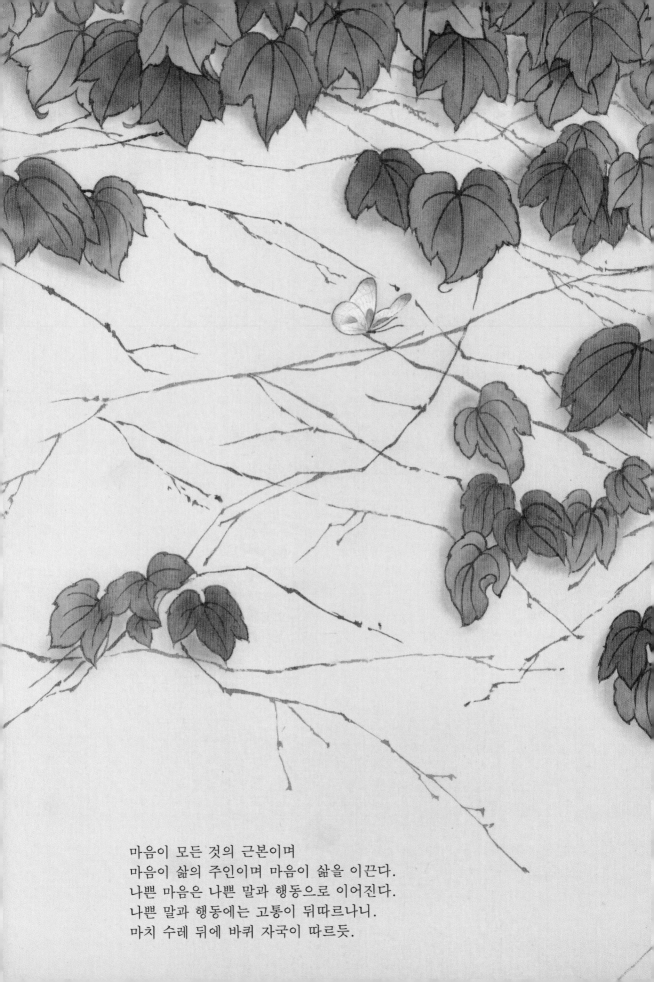

마음이 모든 것의 근본이며
마음이 삶의 주인이며 마음이 삶을 이끈다.
나쁜 마음은 나쁜 말과 행동으로 이어진다.
나쁜 말과 행동에는 고통이 뒤따르나니.
마치 수레 뒤에 바퀴 자국이 따르듯.

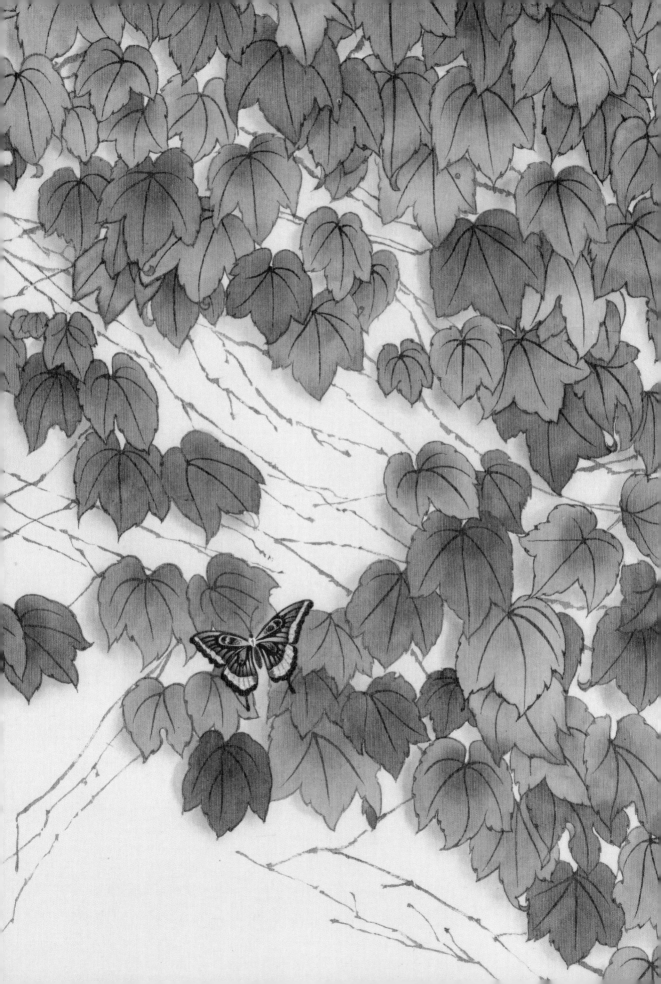

마음이 모든 것의 근본이며
마음이 삶의 주인이며 마음이 삶을 이끈다.
선한 마음은 선한 말과 행동으로 이어진다.
선한 말과 행동에는 기쁨이 뒤따르나니.
마치 물체 뒤에 그림자가 따르듯.

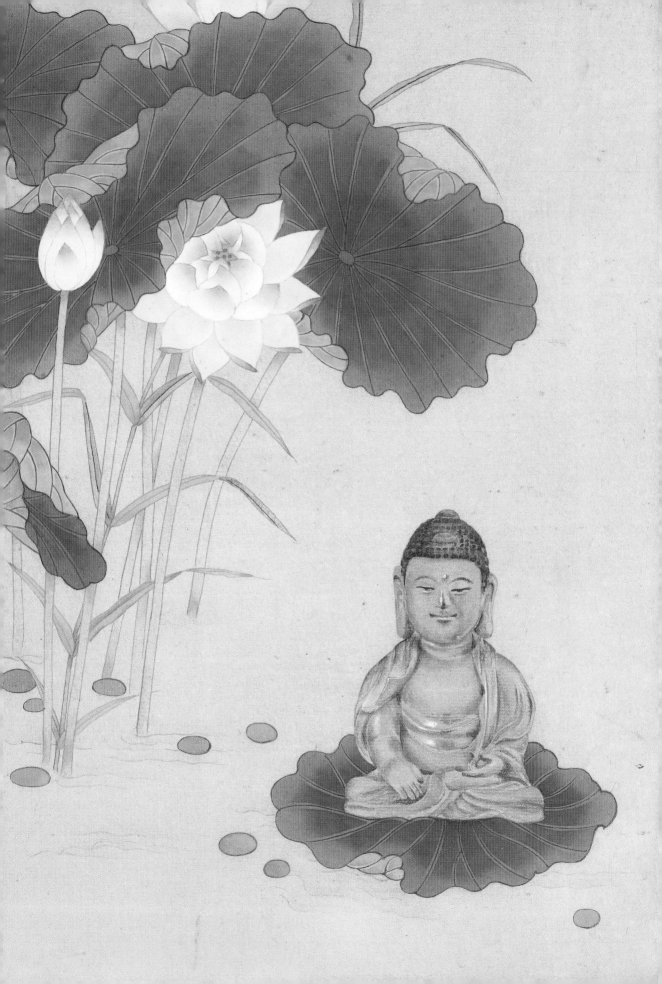

마음은 물결처럼 메아리처럼 쉽게 흔들리고
빨리 퍼지니 지키기 어렵고 다스리기 어렵다.
그러나 마음을 잘 잡아 다스리는 이는
그 지혜가 더 밝고 깊어지리라.

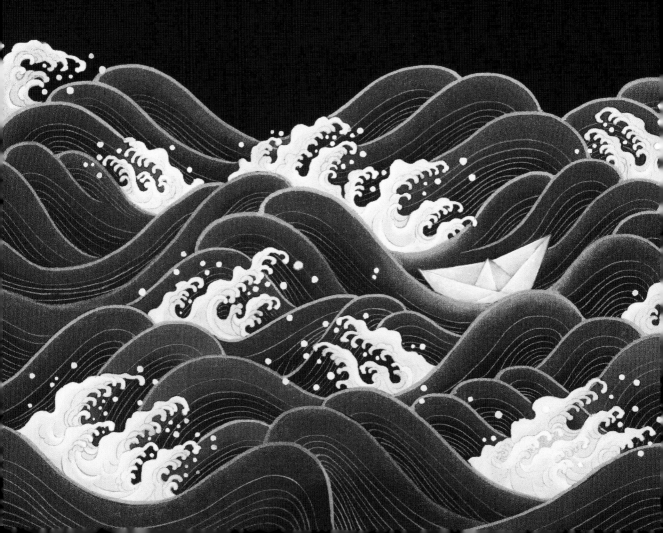

마음은 혼자서 멀리 가기도
형체 없이 깊이 숨기도 하여
지키기 어렵고 다스리기 어렵다.
그러나 마음을 잘 잡아 다스리는 이는
세상의 유혹과 구속에서 벗어나리라.

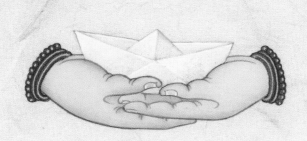

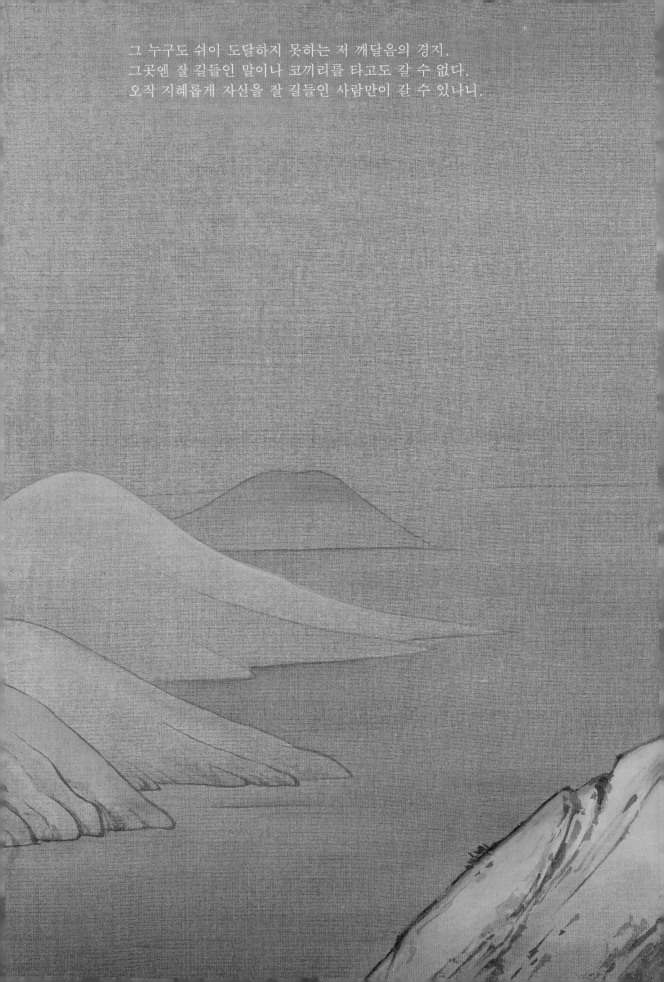

그 누구도 쉬이 도달하지 못하는 저 깨달음의 경지.
그곳엔 잘 길들인 말이나 코끼리를 타고도 갈 수 없다.
오직 지혜롭게 자신을 잘 길들인 사람만이 갈 수 있나니.

활 만드는 장인은 활을 잘 다루고 뱃사공은 배를 잘 다루며
목수는 나무를 잘 다루지만 지혜 있는 사람은 스스로를 잘 다룬다.

만물은 물거품과 같다.
마음은 허깨비와 같다.
세상은 신기루와 같으니
어찌 이를 기쁘게 누릴 수 있으리.

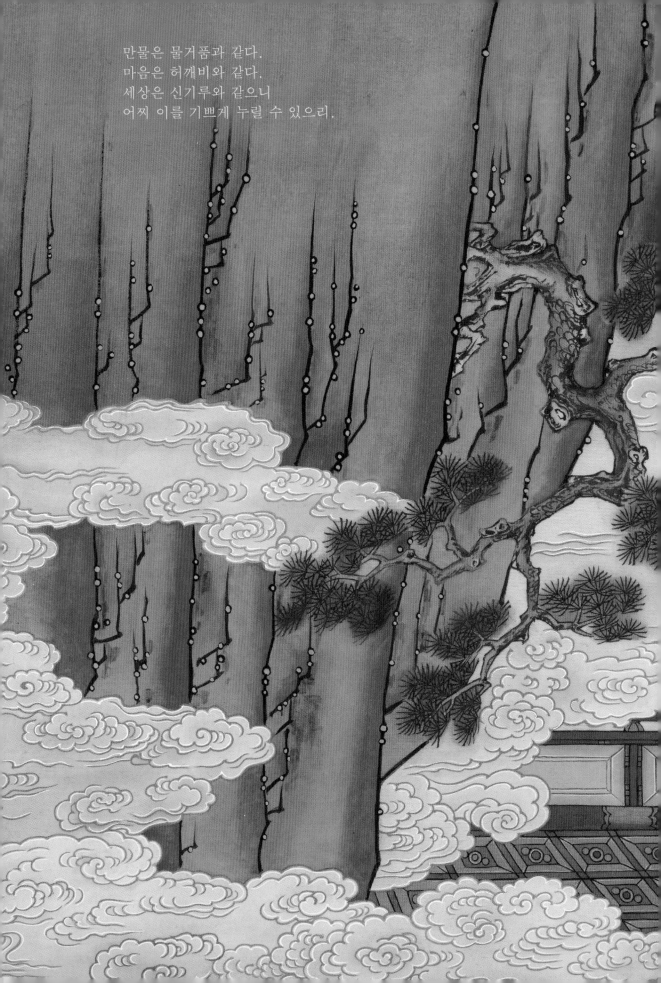

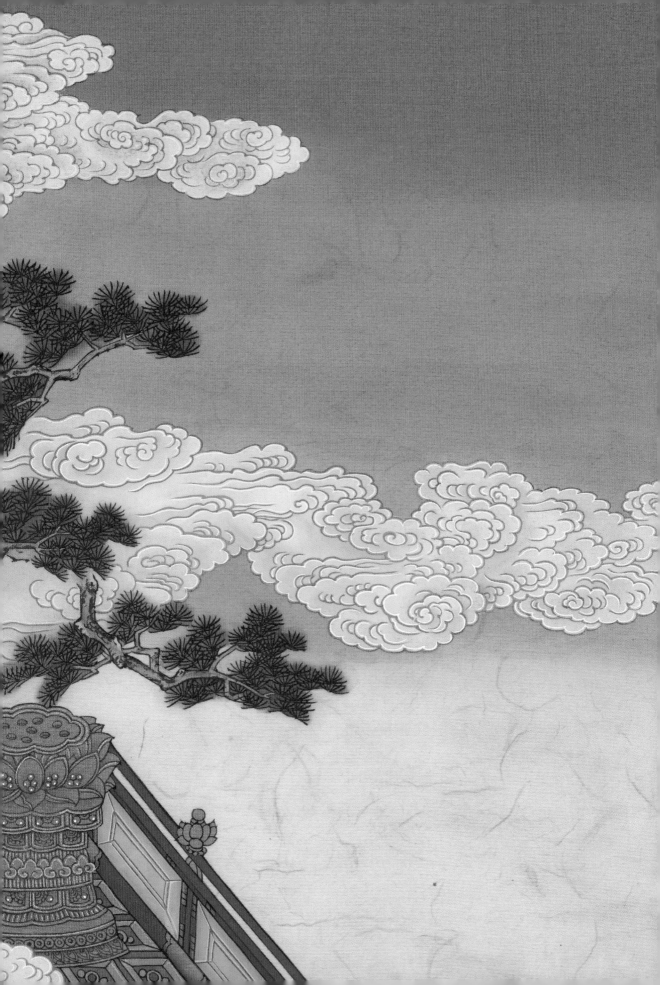

인간은 예부터 지금까지 서로를 비난하고 헐뜯어 왔다.
말이 많다고 비난하고, 말이 적다고 비난하며
어느 쪽에도 치우치지 않고 인내하여도 비난하니
비난을 피할 수 있는 이는 세상 단 한 사람도 없으리라.

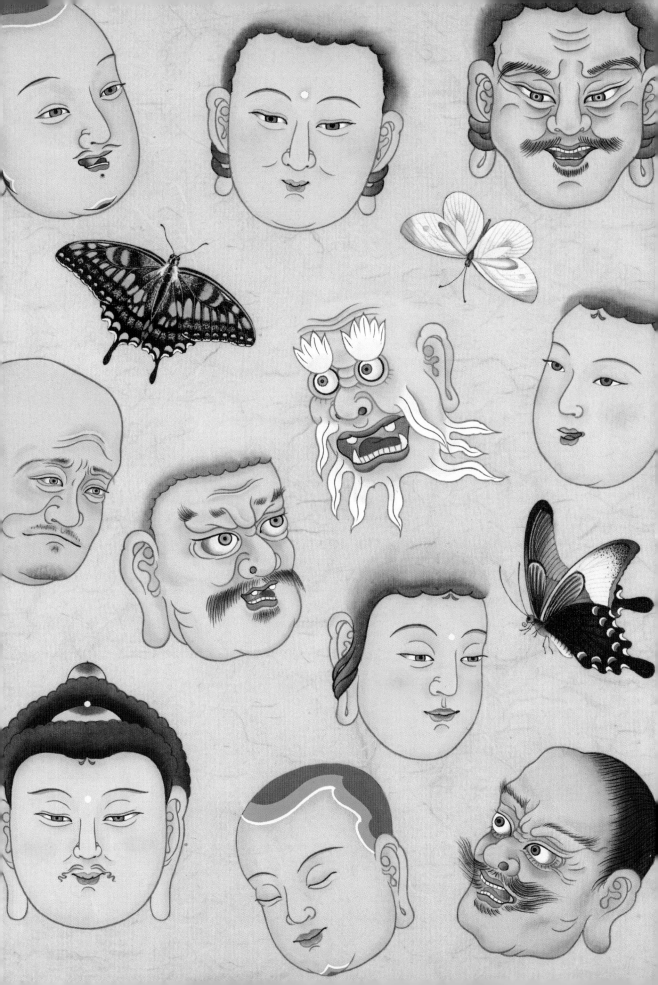

꾸며 낸 말과 악한 행동으로 남을 속이려고 해도
영혼이 깨끗한 이는 결코 더럽혀지지 않나니.
그 어리석음의 재앙은 도리어 스스로에게 거슬러 온다.
마치 먼지가 바람을 타고 도로 덮쳐 오는 것처럼.

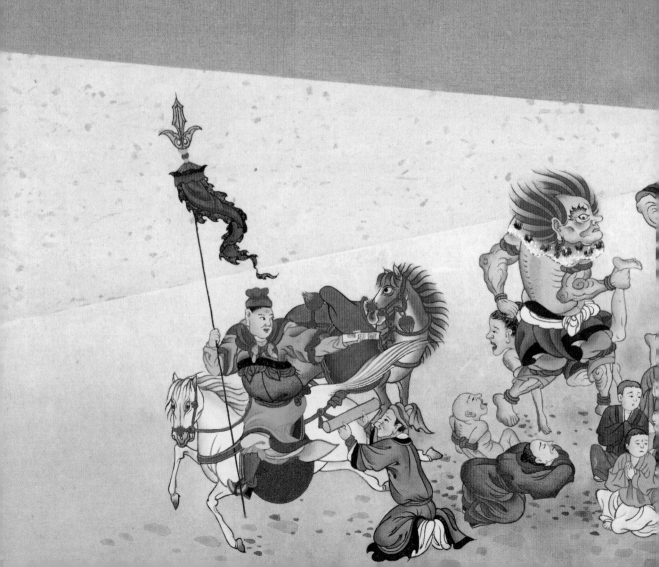

수천 수백만의 적과 싸워 이겨도
자신과 싸워 이기지 못한다면
진정한 승리라 할 수 없다.
자신과 싸워 이기는 것이
가장 위대한 승리이니.

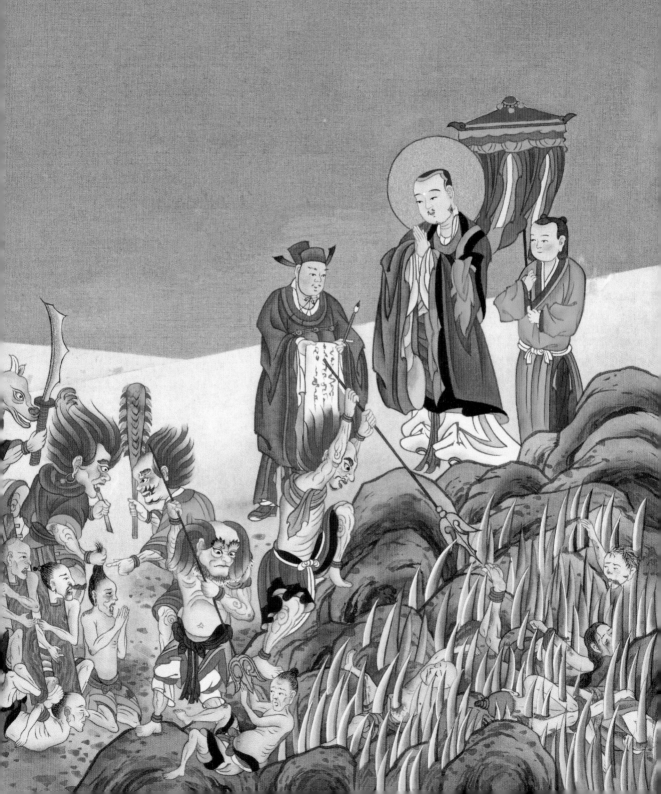

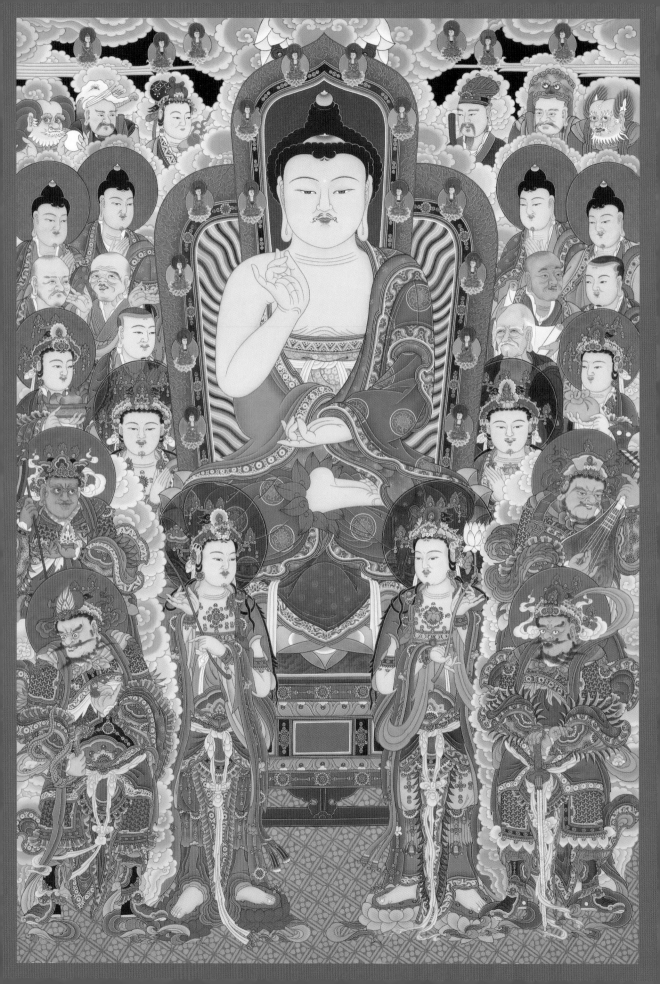

승리하면 타인의 원망을 받고
패배하면 스스로를 경멸하게 된다.
이기고 지려는 마음을 버리고
다툼이 없으면 평온을 얻으리라.

사랑에 집착하지 말라.
미워하는 마음도 가지지 말라.
사랑하는 이가 보이지 않으면 근심이 생기고
미워하는 이가 보여도 근심이 생기나니

삶이라는 여행에서
자신보다 더 지혜로운 이, 혹은 자신과 동등한 이를
만나지 못한다면 차라리 홀로 나아가라.
무지와 욕망은 흐리고 어두워 한번 빠지면
헤어 나오지 못하고 시냇물처럼 떠다닌다.
무지와 욕망에 사로잡힌 이와 함께 하느니
외로워도 굳세게 홀로 나아가라.

어리석은 이는 스스로가 지혜롭다고 말한다.
어리석으면서 지혜롭다고 말하니 이는
어리석음 중의 어리석음이다.
진정한 지혜로움은 어리석음을 이기는 것이니.

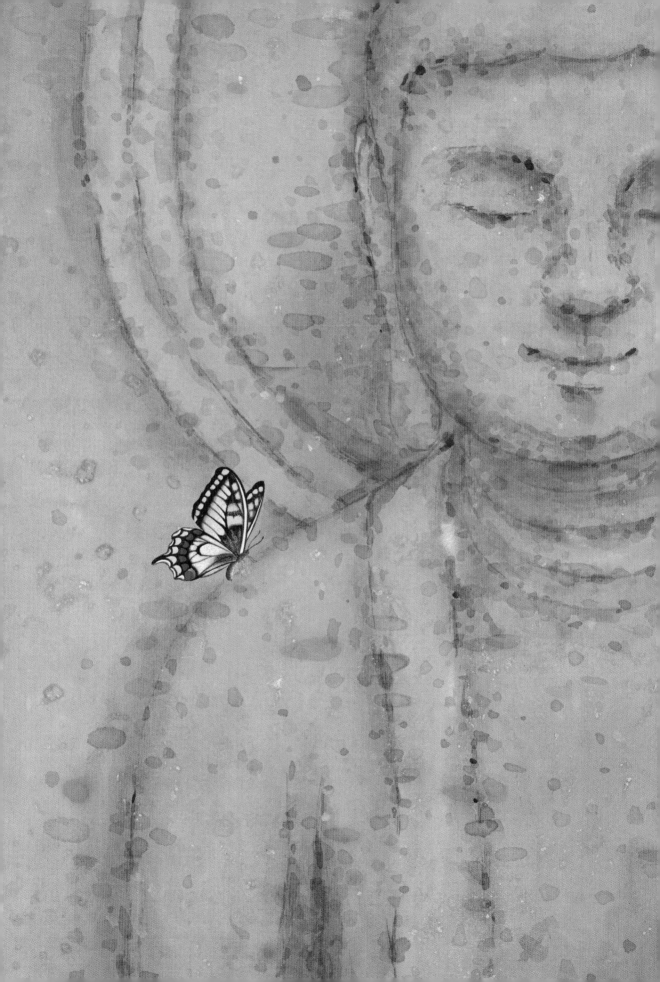

어리석은 이는 지혜로운 이와
오래 가까이하여도 그 지혜를 알지 못한다.
마치 납작한 철판으로 물을 길으려는 것처럼.

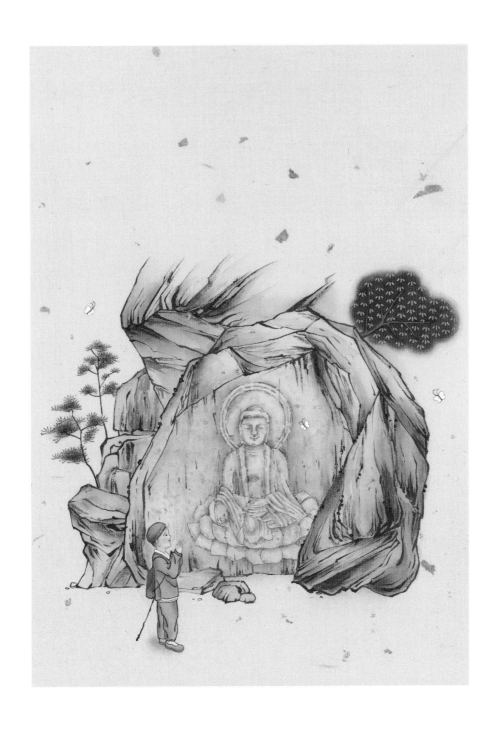

깨어 있는 이는 지혜로운 이와
단 한 번이라도 만난다면 바로 지혜를 깨닫게 된다.
마치 혓바닥으로 음식의 맛을 보듯이.

지혜로운 이는 서두르지 않고 천천히 정진하며
마음의 불순물을 정화해 나간다.
마치 대장장이가 금속을 단련하는 것과 같이.

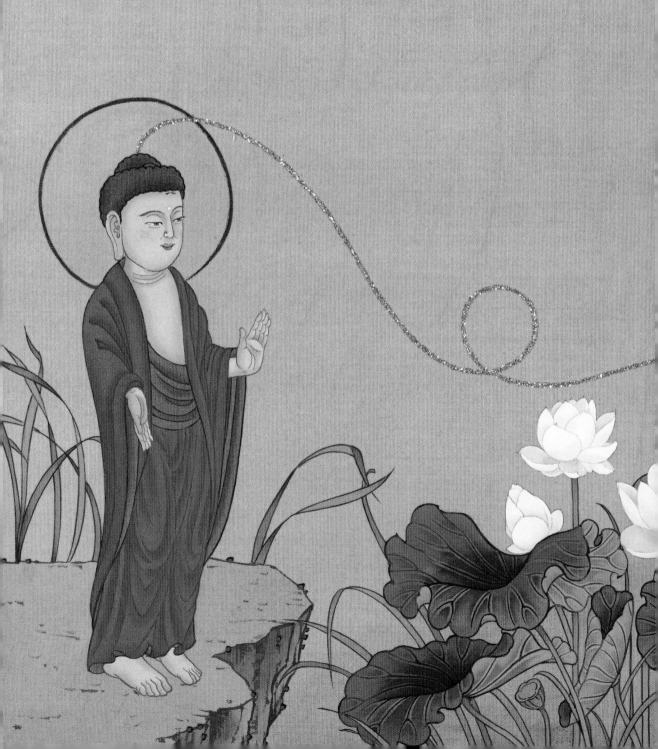

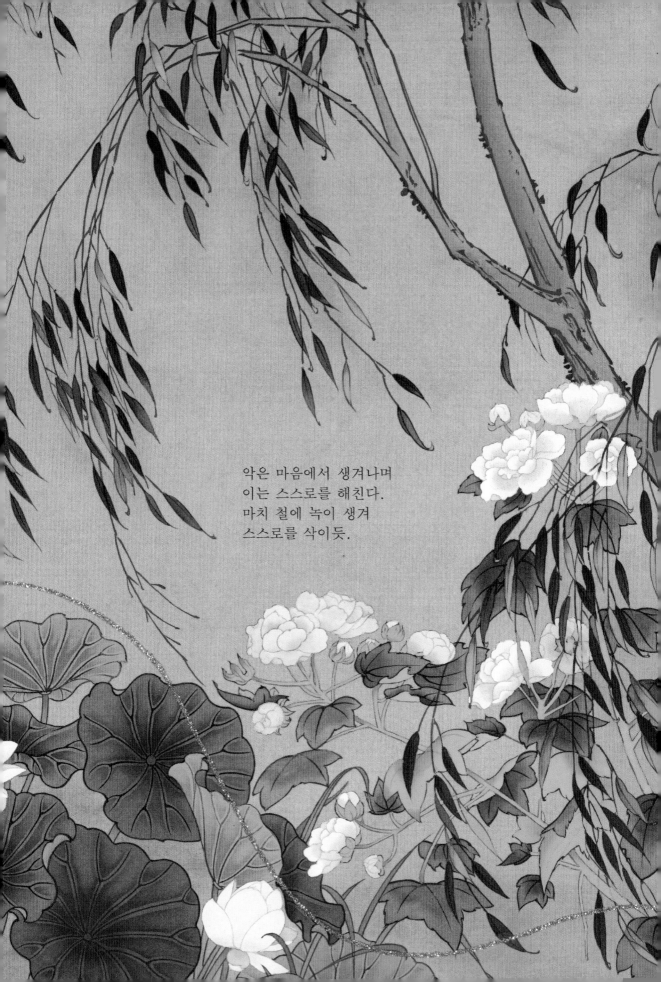

악은 마음에서 생겨나며
이는 스스로를 해친다.
마치 철에 녹이 생겨
스스로를 삭이듯.

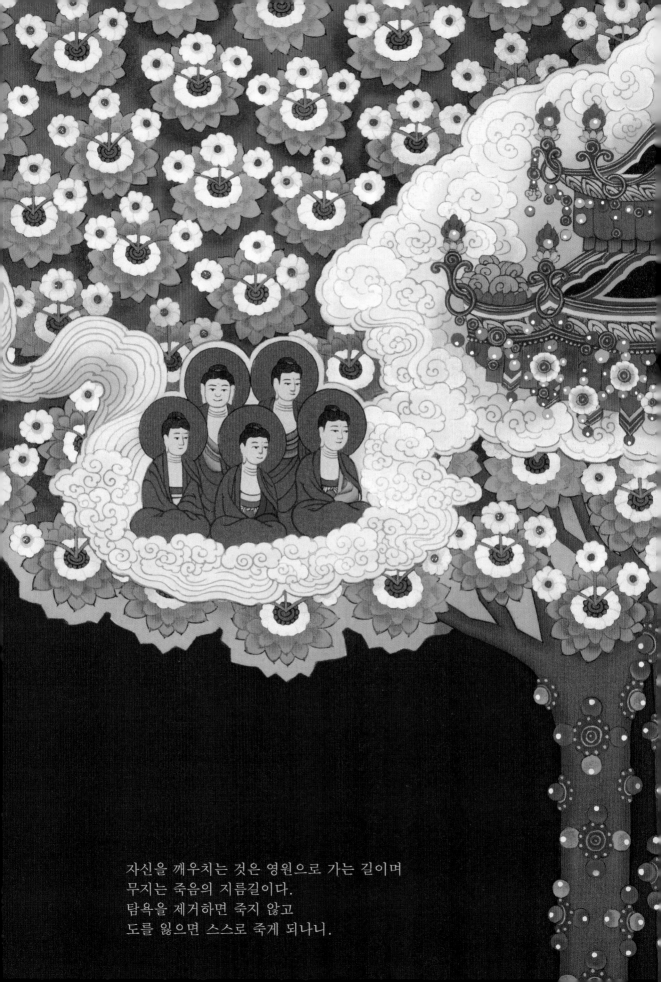

자신을 깨우치는 것은 영원으로 가는 길이며
무지는 죽음의 지름길이다.
탐욕을 제거하면 죽지 않고
도를 잃으면 스스로 죽게 되나니.

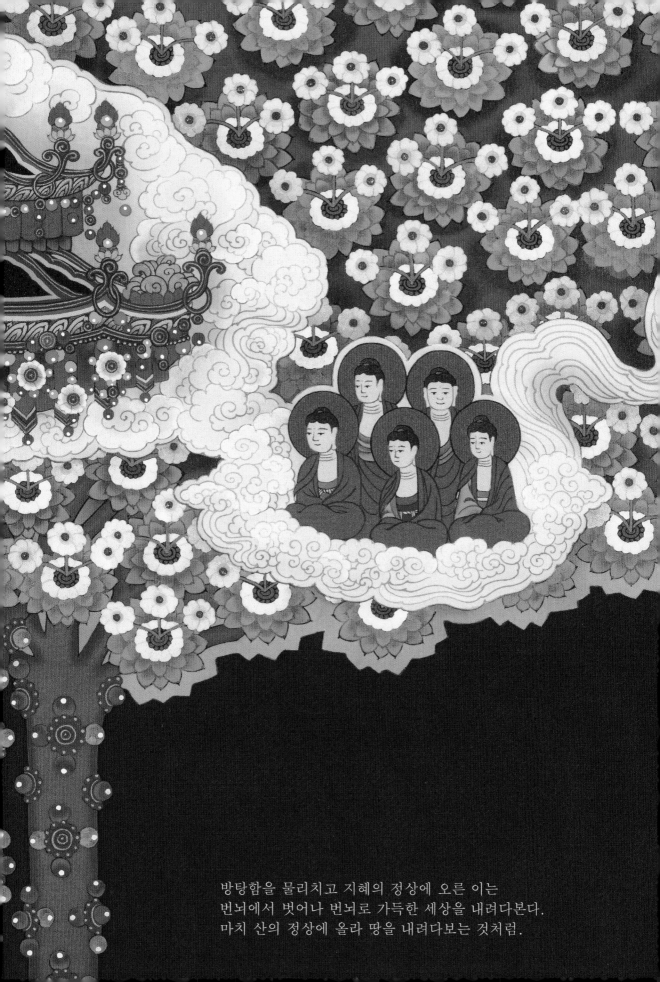

방탕함을 물리치고 지혜의 정상에 오른 이는
번뇌에서 벗어나 번뇌로 가득한 세상을 내려다본다.
마치 산의 정상에 올라 땅을 내려다보는 것처럼.

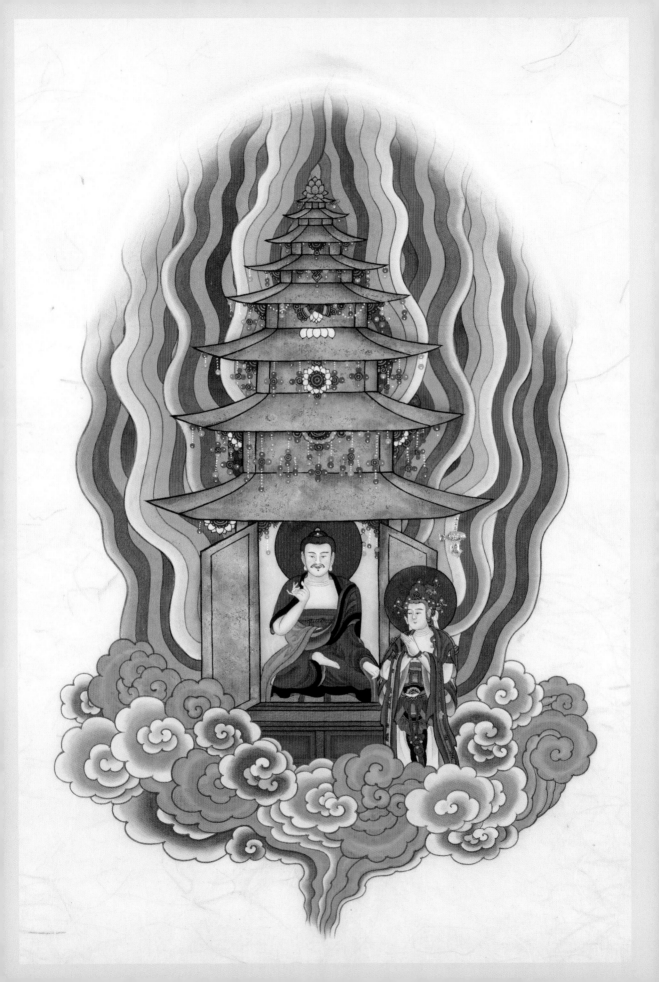

현명히 말하고
마음을 단정히 하며
악한 행동을 하지 말라.
이 세 가지를 충족하면 부처의 깨달음을 얻을 수 있으리.

욕심을 내면 늙고
화를 내면 병들며
어리석음으로 인해 죽게 된다.
이 세 가지를 제거하면 부처의 깨달음을 얻을 수 있으리.

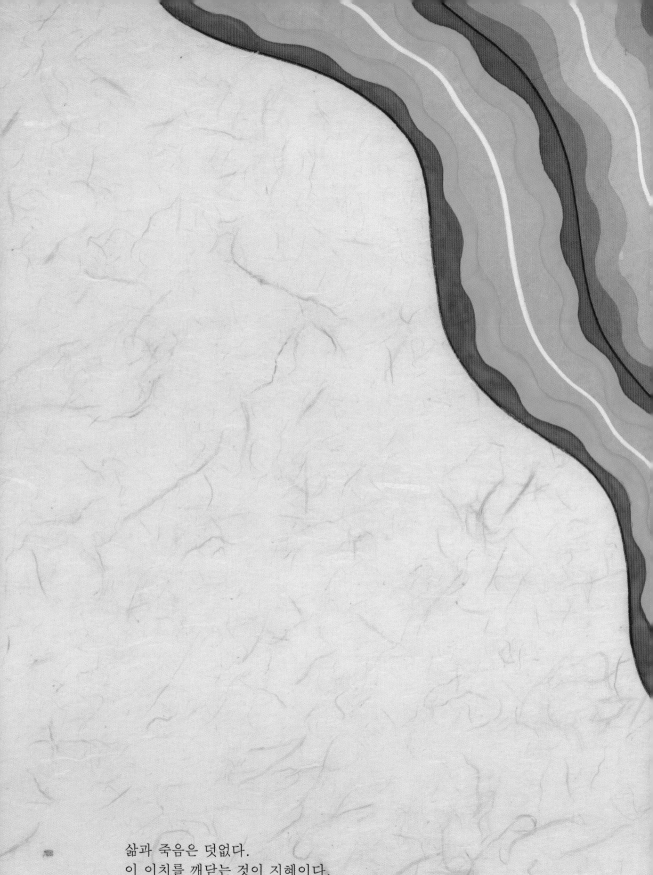

삶과 죽음은 덧없다.
이 이치를 깨닫는 것이 지혜이다.
모든 괴로움은 나고 죽는 것으로부터 시작되니
고로 번뇌와 고통에서 벗어나고자 한다면
모든 것이 덧없음을 깨달으라.

뱀이 껍질을 벗는 것처럼
몸과 마음, 말과 뜻을 허물이 없도록 깨끗이 정화하라.

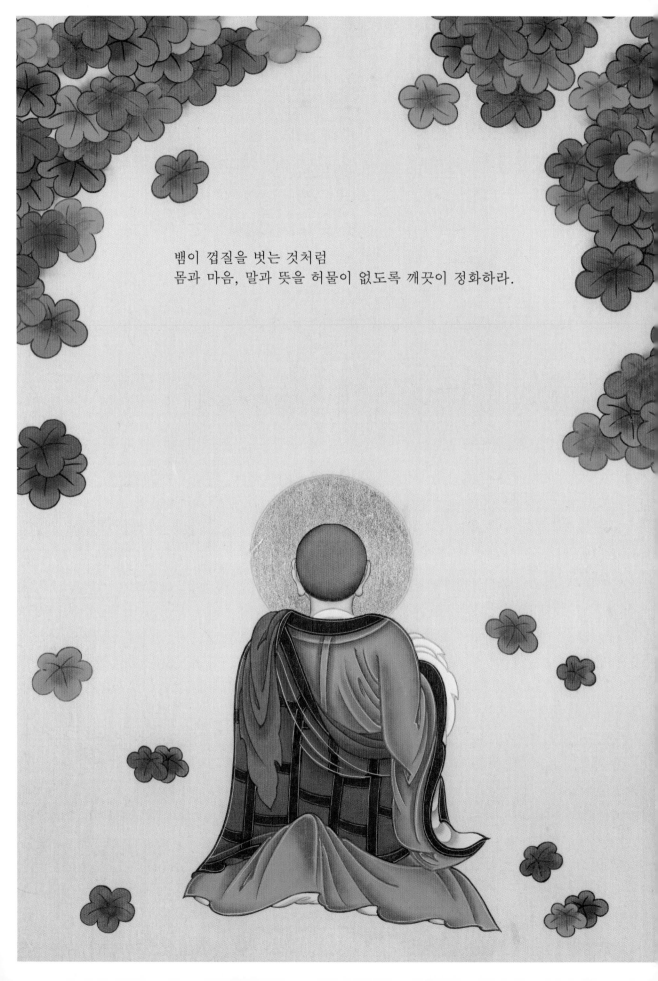

그것을 이루면 깨달은 영혼이 될 것이다.

살아 있는 모든 생명을 놓아주고, 죽이거나 해치지 않는다면

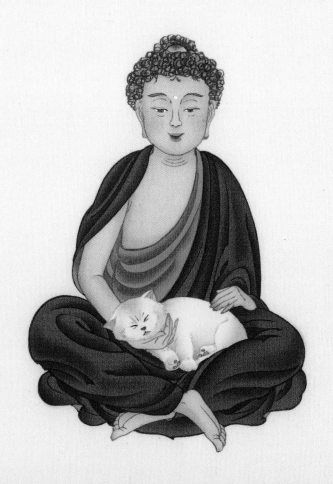

어떤 번뇌와 고뇌도 없는 깨달은 영혼이 될 것이다.

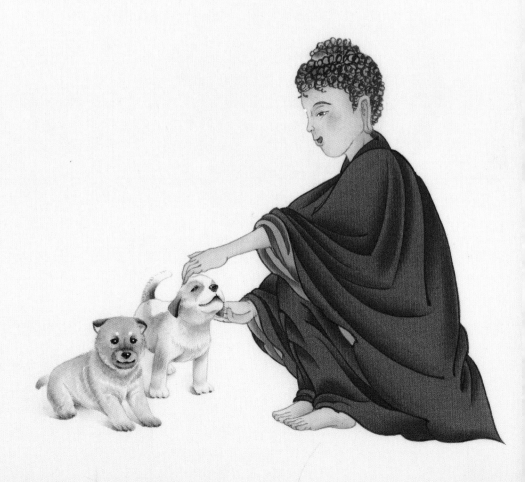

갈등을 피하고 싸우지 않으며
실수하여도 성내지 않고
악하게 다가와도 선하게 대한다면
깨달은 영혼이 될 것이다.

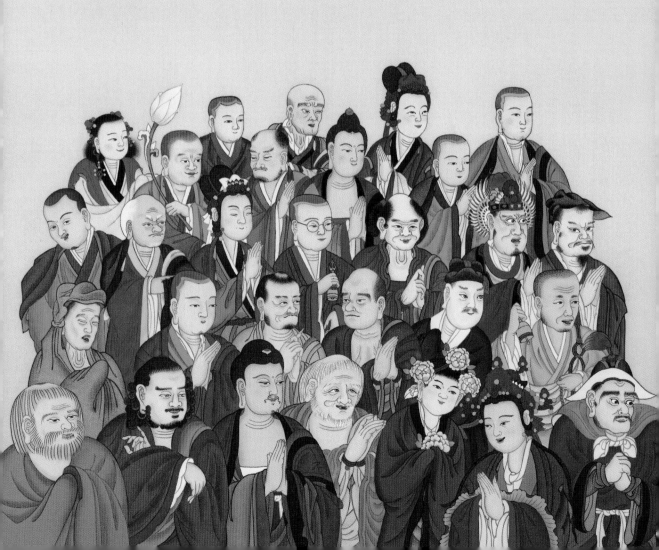

사랑이라는 이름의 집착을 끊어 내고
마음이 어디에도 머무르지 않고
미련과 괴로움이 정화되었다면
모든 고통을 없애고 깨달은 영혼이 될 것이다.

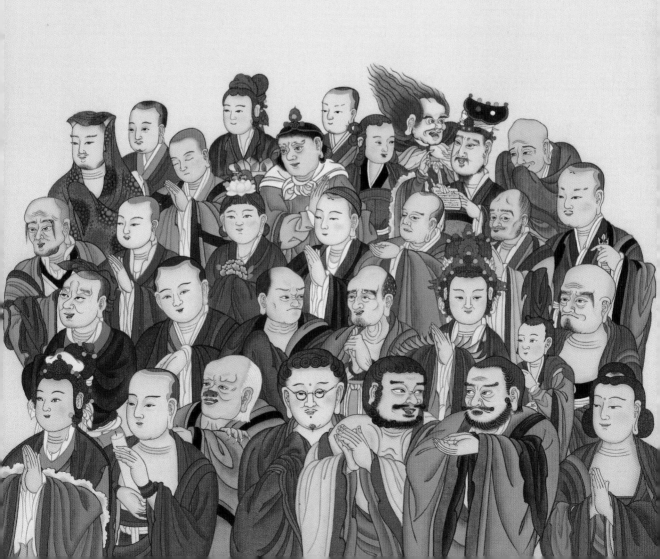

과거 미래 현재.
선하고 악하고 길고 짧으며 크고 미세한 것.
그 모든 것을 소유하지 않는 사람.
그로 인해 모든 집착으로부터 벗어난 이.
그를 깨달은 영혼이라 한다.

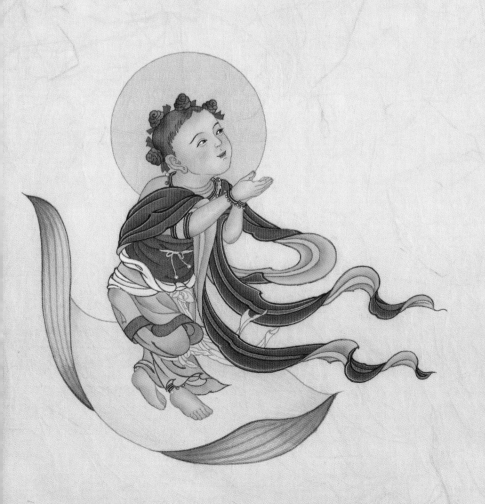

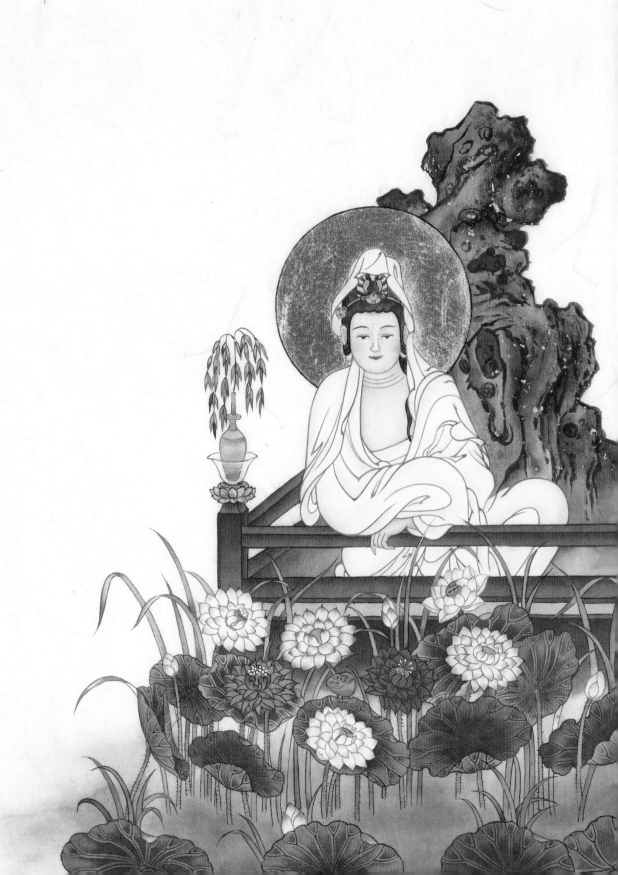

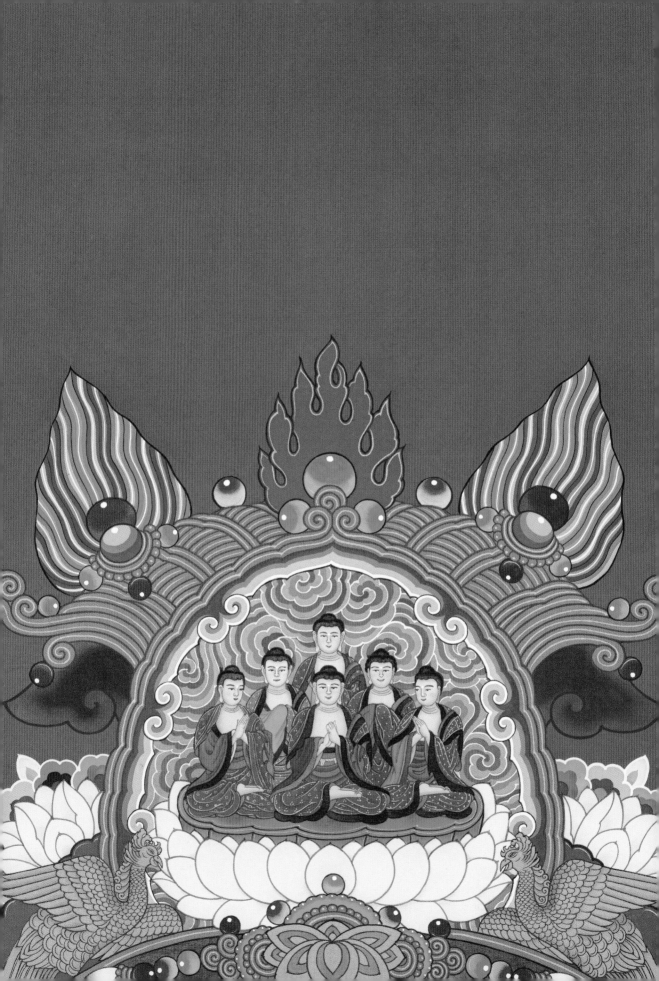

인간의 세계에서도 자유롭게 벗어나고
신들의 세계로부터도 자유롭게 벗어난 이.
그 모든 구속으로부터 영원히 벗어나 버린 사람.
그를 깨달은 영혼이라 한다.

과거에도 미래에도 현재에도 얽매이지 않고
후회, 미련, 집착 그 모든 것에서 자유롭게 벗어난 이.
그를 깨달은 영혼이라 한다.

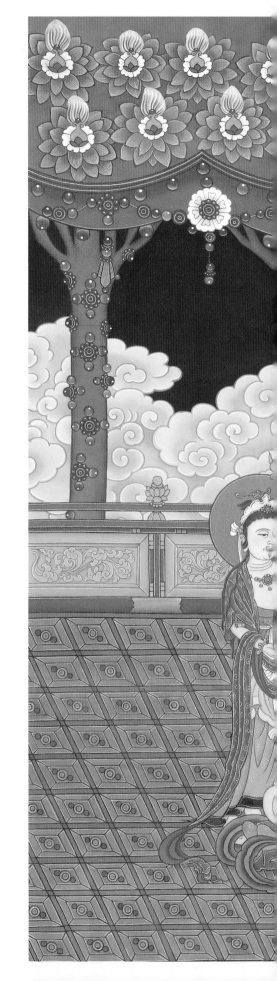

배에 고인 물을 비워 내라.
그리하면 가벼워져 순항하리라.
탐욕과 분노, 어리석음을 비워 내라.
그리하면 진정한 깨달음과 해방을 얻으리라.

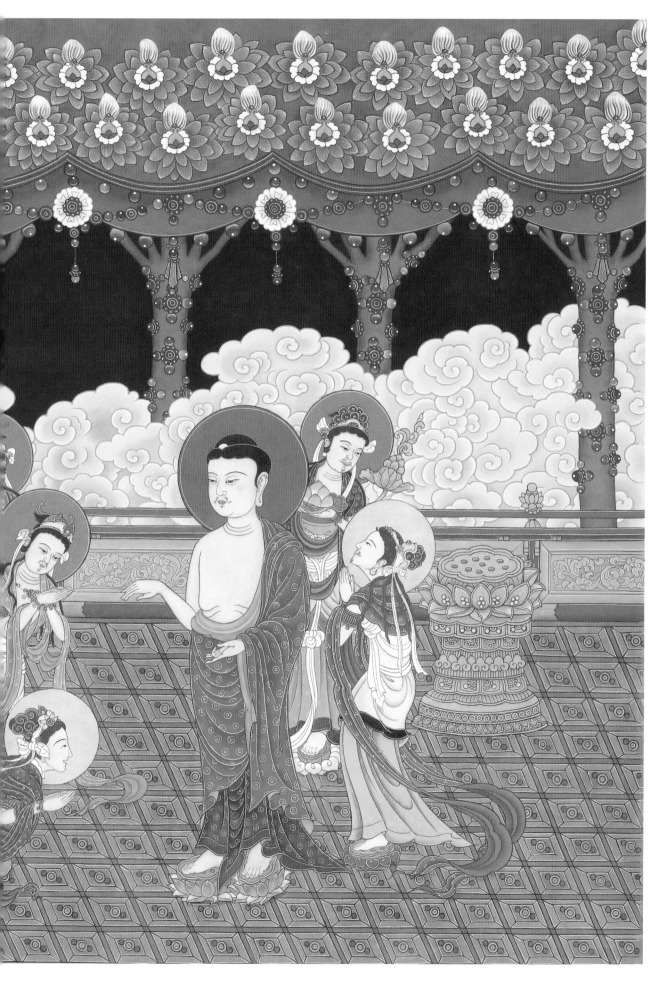

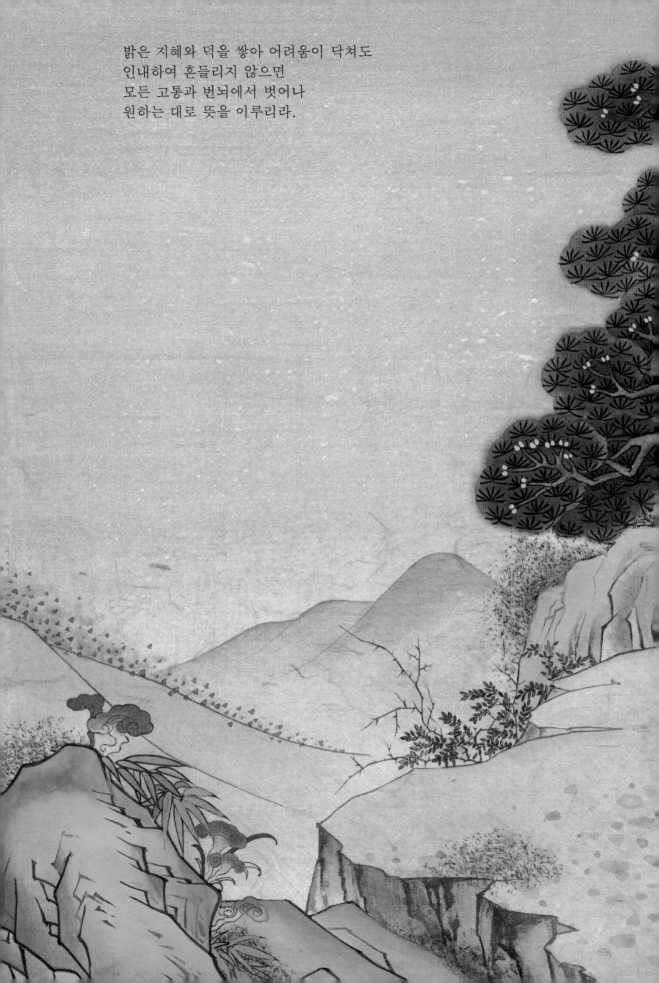

밝은 지혜와 덕을 쌓아 어려움이 닥쳐도
인내하여 흔들리지 않으면
모든 고통과 번뇌에서 벗어나
원하는 대로 뜻을 이루리라.

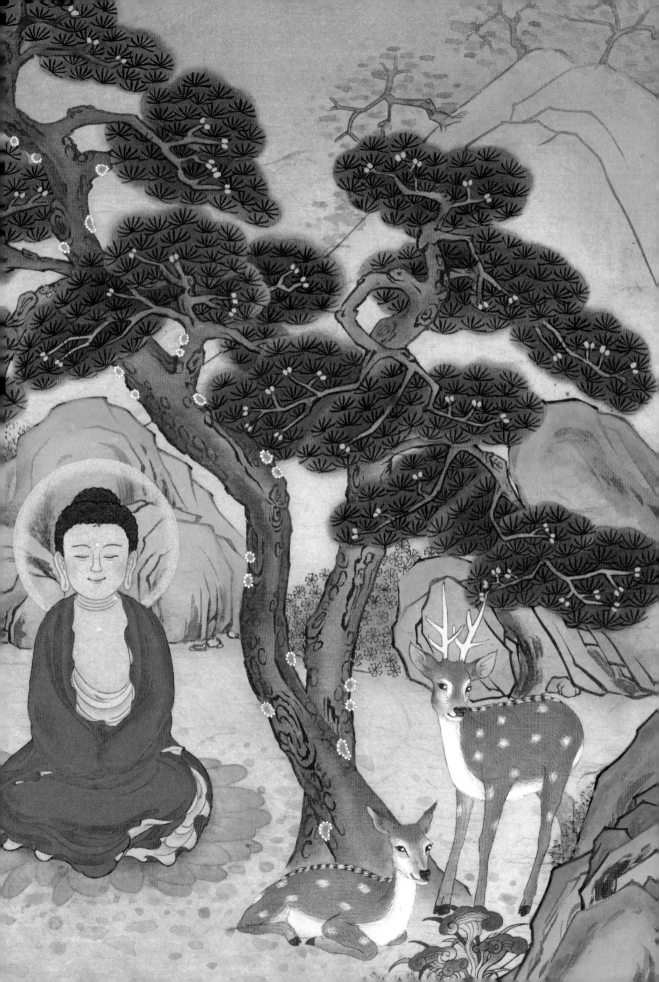

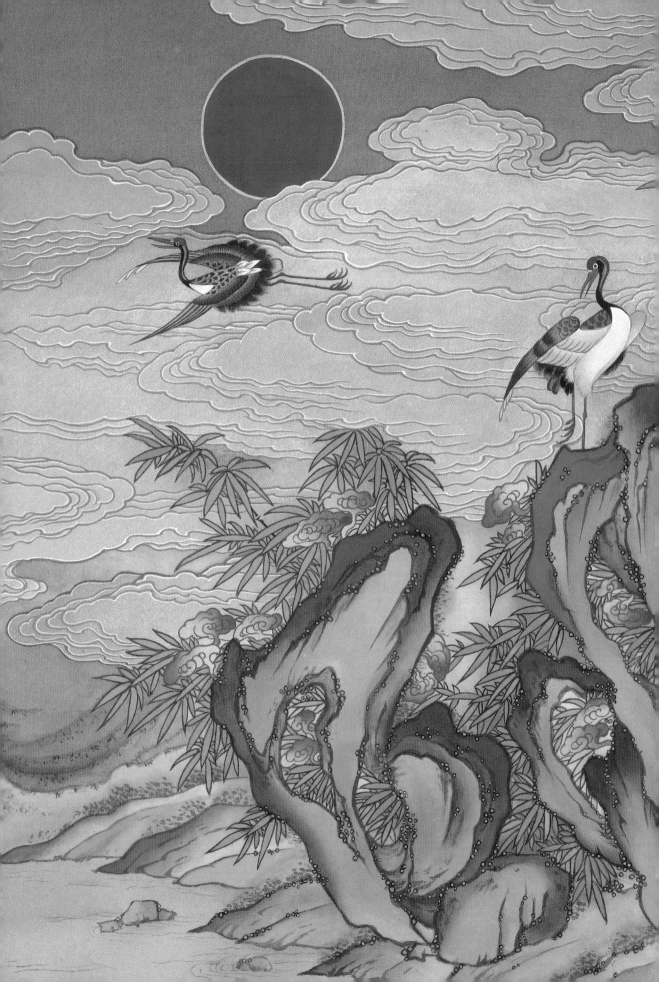

탐욕과 욕망을 소멸시키고
집착과 미련을 끊어 내라.
결국 모든 것이 덧없음을 깨달으라.
그리하면 탄생과 죽음의 악순환으로부터
영원히 벗어날 수 있으리라.

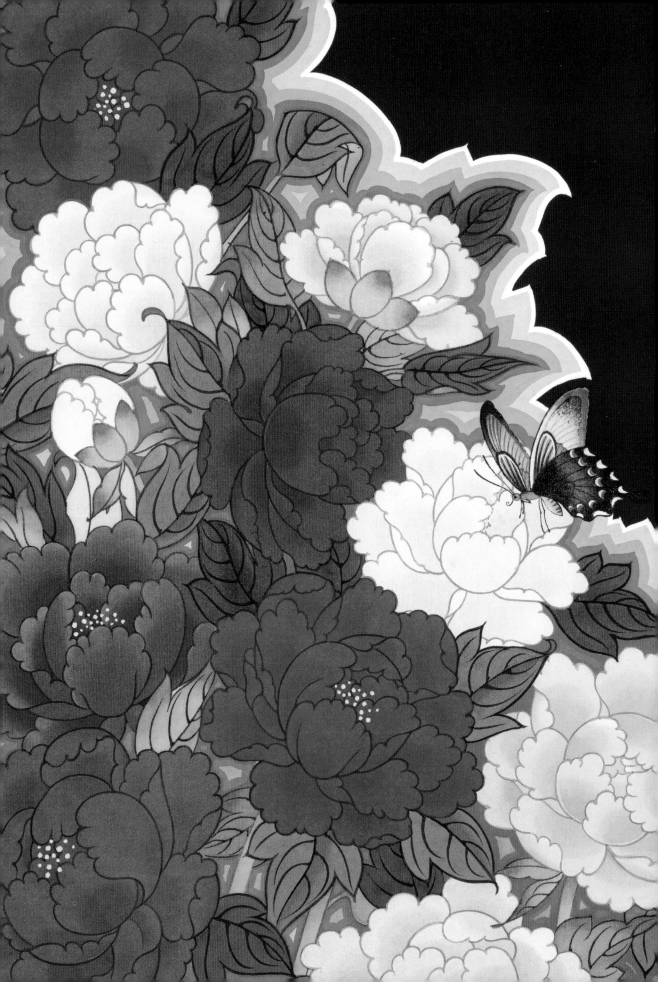

법구경 불교의 경전 중 하나로 현학적이거나
현실과 떨어지는 철학적인 내용이 아닌 실제
인간의 삶을 바탕으로 하여 어떻게 살아 나가야
하는지에 대한 부처님의 말씀을 기록한 시구집이다.

불교도뿐만이 아닌, 현대인들의 처세법이 담긴
교양서로써 전 세계적으로 널리 읽히며 사랑받아 왔다.
팔리어문, 산스크리트어문, 한문, 영문, 일문 등 다양한 번역판이
존재하며 언어와 문화권에 따라 조금씩 해석이 다르다.
하지만 전체적으로 간결하면서도 이해하기 쉬운 내용으로 부처님의
진리를 깨달아 열반에 이르는 방법과 과정을 담고 있다.

──────────────────

일러두기 공(空)은 불교 경전 법구경의 시구 중 일부를 가져와 번역, 편집하여
만들었다. 법구경의 한역본을 바탕으로 번역하였으며, 몇 시구는 팔리어본과
막스 뮐러의 영역본을 참조하였다. 또 기존에 출간된 법구경 번역서 중 석지현 번역,
한명숙 번역, 박일봉 번역 법구경을 참고하였다.

하지만 기존 번역서와의 유사성을 가급적 피하고 본 저서만의 해석과
표현을 살리려고 노력하였다. 무엇보다 불교 경전이라는 종교적인 목적성보다는
전통 예술인 불화를 소개하는 예술서이자 교양서로서의 목적에 충실하려고 하였다.
때문에 시구에서 사용된 불교 용어나 한자어를 일반 대중들이 이해할 수 있는
쉬운 현대어로 바꾸거나 풀어 해석하였다.

예를 들어 나한(羅漢), 범지(梵志), 바라문(婆羅門),
사문(沙門), 아라한(阿羅漢)과 같이 불교의 수행자, 혹은 수행 끝에 가장 높은
깨달음의 경지에 도달한 성자를 뜻하는 단어를 '깨달은 영혼'이라 칭하였고,
열반(涅槃), 감로(甘露), 피안(彼岸), 무위(無爲), 적멸(寂滅), 선정(禪定)과
같이 생사를 초월하여 불교가 지향하는 이상적인 경지를
뜻하는 단어를 '깨달음의 경지'라고 표현하거나

또 마라(魔羅), 악마(惡魔), 마왕(魔王), 마군(魔軍)과 같이 인간을 괴롭히는 악한
존재를 '유혹, 매혹'처럼 추상적이면서 보편적인 단어로 대체하였다.

한역본 법구경은 총 39품 752송으로 되어 있는 시구이며 그중 본서에는
쌍요품, 심의품, 상유품, 명철품, 세속품, 분노품, 악행품, 술천품,
안녕품, 호회품, 우암품, 진구품, 방일품, 도행품, 범지품, 사문품, 애욕품
의 핵심 시구 33송을 선별하여 담았다.

시구 선별 기준은 일반 대중들이 읽어도 이해하기 쉬우며, 현시대 상황
그리고 사회 정서와 이질감 없이 잘 맞으며 본서의 제목이자 주제인 '공(空)' 사상과
연관되거나 그에 대한 구체적인 실천 방향이 담긴 시구들을 선별하였다. 본서에 담긴
시구의 순서는 법구경 원문 순서와는 무관하며 시구가 나타내는 의미나 주제에
맞추어 재편집하였다. 또한 시구의 내용을 보다 쉽고 풍성하게 해석하기 위해, 뜻은
같으나 표현이 조금 다른 앞뒤 시구를 하나로 결합한 경우도 있다. 그러나 가능한
원문의 문장이나 단어를 해치지 않고 반영하려 하였다.

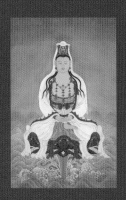

이러한 나름의 기준과 노력에도 불구,
본 출판사와 편집자가 불교 문화와 불교 문학에 있어
문외한이기에 숭고한 경전에 조금이라도 해가 되는
자의적인 해석을 한 것이 아닌가 하는 걱정이 크다.
정석(定石)에 빗나가거나 부족한 부분이 있더라도
전통 문화 예술로서의 불화와 그것을 계승하는 젊은
예술가를 일반 대중에게 널리 소개하고자 하는
본서의 취지를 어여삐 여겨 주시기를 바란다.

동국대학교에서 불화를 전공하였고 불화만이 가진 아름다움과 작업 과정에 매료되어
졸업 후 꾸준히 작업을 이어 왔습니다. 제5회 천태예술공모대전에서 대상(문체부장관상)
을 수상하였고 다수의 불교미술 문화재 사업과 전시에 참여하였으며 현재는 작가와
강사의 길을 걷고 있습니다. 옛 경전인 『법구경』을 바탕으로 기존의 불화를 재구성하고
창작하여 엣눈북스와 함께 첫 책 <공空-비우고 붓다> 를 만들었습니다.
책을 보는 잠시나마 모두의 마음에 안락과 평안이 스몄으면 합니다.

그림 이정영

엣눈북스

초판1쇄 인쇄일 2023년 10월 07일

초판1쇄 발행일 2023년 11월 07일

그림 이정영

원문 법구경

편역 박재원

펴낸곳 atnoon books

펴낸이 방준배

편집 정미진

디자인 유연성클럽 TheFlexibilityClub

교정 엄재은

등록 2013년 08월 27일

제 2013-000257호

주소 서울시 마포구 연남로 30

홈페이지 www.atnoonbooks.net

유튜브 atnoonbooks0602

인스타그램 @atnoonbooks, @jumpto1 이정영

연락처 atnoonbooks@naver.com

FAX 0303-3440-8215

ISBN 979-11-88594-28-3

정가 18,000원

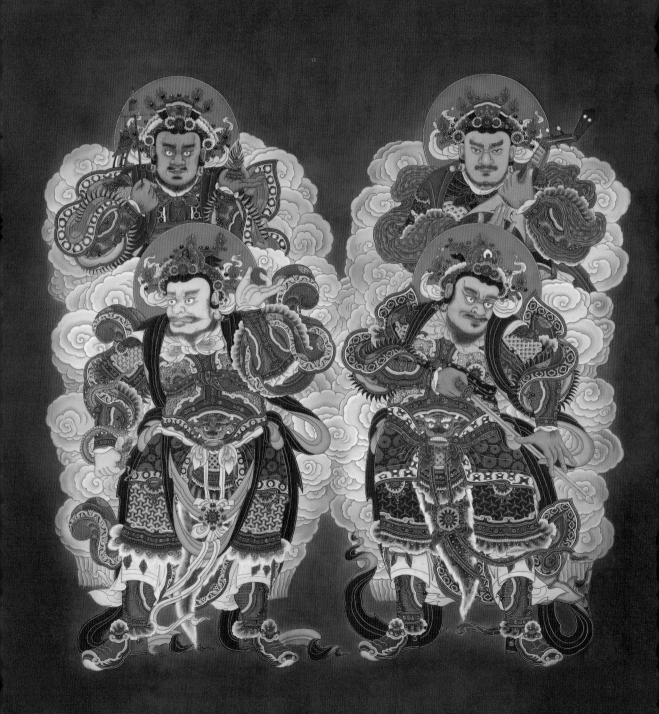